王羲之行书集字 唐诗

书法临创必备

◎龙 红 编著

中原出版传媒集团
中原传媒股份公司
河南美术出版社
·郑州·

图书在版编目（CIP）数据

王羲之行书集字. 唐诗／龙红编著. —— 郑州：河南美术
出版社，2023.5（2024.7重印）

（书法临创必备）

ISBN 978-7-5401-5821-7

Ⅰ. ①王… Ⅱ. ①龙… Ⅲ. ①行书-法帖-中国-东晋时代
Ⅳ. ① J292.21

中国版本图书馆 CIP 数据核字（2022）第 030676 号

书法临创必备

王羲之行书集字　唐诗

龙　红　编著

出 版 人	王广照
责任编辑	白立献　李　昂
责任校对	裴阳月
封面设计	楮墨堂
内文设计	张国友
出版发行	河南美术出版社
	地址：郑州市郑东新区祥盛街 27 号
	邮编：450016
	电话：(0371) 65788152
印　　刷	北京汇林印务有限公司
开　　本	787毫米 ×1092毫米　1/12
印　　张	5.5
字　　数	69千字
版　　次	2023 年 5 月第 1 版
印　　次	2024 年 7 月第 9 次印刷
书　　号	ISBN 978-7-5401-5821-7
定　　价	28.00元

编写说明

历代经典碑帖作为中华文化的一部分，是了解历史的重要文献资料，也是我们学习书法的重要取法对象。

『书圣』王羲之，东晋书法家，其书法博采众长，自成一家，对书法的发展影响深远。后世学书人无不尊之，众多书家亦受到其作品的影响。

集字，古人总结为『取诸长处，总而成之』。结合古今书家的学书经验来看，借助集字进行书法学习，进而逐渐从临摹向创作过渡是非常普遍的现象。借鉴集字进行创作，也是大部分人在学书道路上的必经之路。

基于此，我们精心策划了此系列图书，并且结合读者反馈，进行了针对性编排设计。

一、本系列图书内容主要涵盖中华优秀传统文化，如唐诗宋词、儒家经典、小品文集、古代书画题跋等。

二、本系列图书所选字形主要来源于《兰亭序》《集王书圣教序》《淳化阁帖》《大观帖》以及王羲之手札等。另外选用少量『二王』一脉书风的字形，如王献之、李邕、赵孟頫等作品中的字形，力求保持集字的统一性和艺术性。

三、选字丰富，字形再造。个别生僻字和碑帖中没有的字，借助电脑拆解字形，利用偏旁部首进行重新组合。同时对一则内容中重复的字在字形上加以区别，以避免雷同。

四、借鉴碑帖善本的排列方式，以碑刻形式编排呈现，对字体的大小关系、字距、行距进行精心的组合调整。

本册为集字唐诗。唐诗作为中华文化的灿烂瑰宝和中国古典诗歌的顶峰，千百年来代代传诵，一直是书法家抒情表意的常用素材。

目录

向晚意不適驅車登古

原夕陽無限好祇是近

黄昏

揩墨堂製

怀君属秋夜散步咏凉
空山松子落幽人应
未眠

楮墨堂製

苍苍竹林寺，杳杳钟声晚。荷笠带斜阳，青山独归远。

苍苍竹林寺杳杳钟声晚荷笠带斜阳青山独归远

楮墨堂製

春眠不觉晓，闻啼

鸟夜来风雨声花落

知多少

楮墨堂製

移舟泊烟渚日暮客愁
新野曠天低树江清月
近人

褚墨堂製

宿建德江／孟浩然

移舟泊烟渚，日暮客愁新。

野旷天低树，江清月近人。

慈母手中线，游子身上衣。临行密密缝，意恐迟迟归。谁言寸草心，报得三春晖。

慈母手中線遊子身上衣
行密密縫意恐遲遲歸誰言寸
草心報得三春暉

楮墨堂製

衆鳥高飛盡孤雲獨
去閑相看兩不厭
敬亭山 楮墨堂製

独坐敬亭山／李白

众鸟高飞尽，孤云独去闲。

相看两不厌，只有敬亭山。

渡远荆门外来从楚国游山随
平野尽江入大荒流月下飞天
镜云生结海楼仍怜故乡水万
里送行舟

椿墨堂製

渡荆门送别／李白

渡远荆门外，来从楚国游。山随平野尽，江入大荒流。月下飞天镜，云生结海楼。仍怜故乡水，万里送行舟。

青山橫北郭白水�繞東城

地一為別孤蓬萬里征浮雲

遊子意落日故人情揮手自

茲去蕭蕭班馬鳴

揩墨堂製

送友人／李 白

青山橫北郭，白水繞東城。

此地一為別，孤蓬萬里征。浮雲游子意，

落日故人情。揮手自茲去，萧萧班馬鳴。

蜀僧抱绿绮西下峨眉峰为我一挥手如听万壑松客心洗流水餘響入霜鐘不覺碧山暮秋雲闇幾重

揩墨堂製

听蜀僧濬弹琴／李 白

蜀僧抱绿绮，西下峨眉峰。为我一挥手，如听万壑松。客心洗流水，余响入霜钟。不觉碧山暮，秋云暗几重。

凉思／李商隐

客去波平槛，蝉休露满枝。

永怀当此节，倚立自移时。

北斗兼春远，南陵寓使迟。

天涯占梦数，疑误有新知。

昔闻洞庭水，今上岳阳楼。吴楚东南坼，乾坤日夜浮。亲朋无一字，老病有孤舟。戎马关山北，凭轩涕泗流。

昔闻洞庭水今上岳阳楼吴楚
东南坼乾坤日夜浮亲朋无一字
老病有孤舟戎马关山北凭轩
涕泗流

褚墨堂製

細草微風岸危檣獨夜舟星垂平野闊月涌大江流名豈文章著官應老病休飄飄何所似天地一沙鷗

揩墨堂製

旅夜书怀／杜 甫

细草微风岸，危樯独夜舟。

星垂平野阔，月涌大江流。

名岂文章著，官应老病休。

飘飘何所似，天地一沙鸥。

春夜喜雨／杜　甫

好雨知时节，当春乃发生。随风潜入夜，润物细无声。野径云俱黑，江船火独明。晓看红湿处，花重锦官城。

好雨知時節當春乃發生隨
風潛入夜潤物細無聲野徑
雲俱黑江船火獨明曉看紅
濕霧花重錦官城

楮墨堂製

岱宗夫如何造齊魯青未了
作鍾神秀陰陽割屬曉蕩胷
生曾雲决眥入歸鳥會當凌
絕頂一覧衆山小

揩墨堂製

望岳/杜　甫

岱宗夫如何？齐鲁青未了。
造化钟神秀，阴阳割昏晓。
荡胸生曾云，决眦入归鸟。
会当凌绝顶，一览众山小。

晚年惟好静，万事不关心。自顾无长策，空知返旧林。松风吹解带，山月照弹琴。君问穷通理，渔歌入浦深。

酬张少府／王 维

晚年惟好静，万事不关心。自顾无长策，空知返旧林。松风吹解带，山月照弹琴。君问穷通理，渔歌入浦深。

楮墨堂製

中歲頗好道晚家南山陲興
來每獨往事空自知行到
窮霧坐看雲起時偶然值
林叟談笑無還期 楮雲堂製

客路青山下，行舟绿水前。潮平两岸阔，风正一帆悬。海日生残夜，江春入旧年。乡书何处达？归雁洛阳边。

客路青山下行舟绿水前潮
平雨岸阔風正一帆懸海日
殘夜江春入舊年鄉書何處
達歸雁洛陽邊　　拇墨堂製

城闕輔三秦風煙望五津

君離別意同是官遊人海雨

存知己天涯若此隣無爲在

歧路兒女共沾巾

揩墨堂製

送杜少府之任蜀州／王 勃

城阙辅三秦，风烟望五津。与君离别意，同是宦游人。海内存知己，天涯若比邻。无为在歧路，儿女共沾巾。

题大庾岭北驿 / 宋之问

阳月南飞雁，传闻至此回。我行殊未已，何日复归来？江静潮初落，林昏瘴不开。明朝望乡处，应见陇头梅。

阳月南飞雁传闻至此回我
行殊未已何日复归来江静潮
初落林昏瘴不开明朝望乡
应见陇头梅

�@墨堂製

清溪深不測隱處惟孤雲

際露微月清光猶為君茅亭

宿花影藥院滋苔紋余亦謝時

玄西山鸞鶴群

楮墨堂製

宿王昌龄隐居／常　建

清溪深不测，隐处惟孤云。

松际露微月，清光犹为君。

茅亭宿花影，药院滋苔纹。

余亦谢时去，西山鸾鹤群。

故人江海别幾度隔山川乍見

翻疑夢相悲各問年孤燈寒

照雨深竹暗浮煙更有明

朝恨離杯惜共傳

揅墨堂製

云阳馆与韩绅宿别/司空曙

故人江海别，几度隔山川。乍见翻疑梦，相悲各问年。孤灯寒照雨，深竹暗浮烟。更有明朝恨，离杯惜共传。

北闕休上書南山歸敝廬不才
明主棄多病故人疏白髮催年
老青陽逼歲除永懷愁不寐
松月夜窗虛

楮墨堂製

望洞庭湖赠张丞相／孟浩然

八月湖水平，涵虚混太清。气蒸云梦泽，波撼岳阳城。欲济无舟楫，端居耻圣明。坐观垂钓者，徒有羡鱼情。

八月湖水平涵虚混太清气蒸云梦泽波撼岳阳城欲济无舟楫端居耻圣明坐观垂钓者徒有羡鱼情

拮墨堂製

夕陽度西嶺　羣壑倏已暝　松月
夜涼涼風泉滿清聽樵人歸
欲盡煙鳥栖初定之子期宿
来孤琴候蘿逕　楮墨堂製

宿业师山房期丁大不至／孟浩然

夕阳度西岭，群壑倏已暝。松月生夜凉，风泉满清听。樵人归欲尽，烟鸟栖初定。之子期宿来，孤琴候萝径。

25

山光忽西落，池月渐东上。散发乘夕凉，开轩卧闲敞。荷风送香气，竹露滴清响。欲取鸣琴弹，恨无知音赏。感此怀故人，中宵劳梦想。

山光忽西落池月渐东上散发
乘夕凉开轩卧闲敞荷风送
气竹露滴清响欲取鸣琴弹
恨无知音赏感此怀故人中
宵劳梦想

揩墨堂製

幽意無斷絕此去隨所偶晚
風吹行舟花路入溪口際夜
搏西壑隔山望南斗潭煙飛
溶溶林月低向後生事且弥
漫為持竿叟
揩墨堂製

春泛若耶溪/綦毋潛

幽意无断绝，此去随所偶。晚风吹行舟，花路入溪口。际夜转西壑，隔山望南斗。潭烟飞溶溶，林月低向后。生事且弥漫，愿为持竿叟。

27

天门中断楚江开，碧水东流至此回。两岸青山相对出，孤帆一片日边来。

天门中断楚江開碧水東流
此回兩岸青山相對出孤帆一
片日邊来

褚墨堂製

故人西辞黄鹤楼烟花三月

下扬州孤帆远影碧空尽惟

见长江天际流

揩墨堂製

黄鹤楼送孟浩然之广陵／李　白

故人西辞黄鹤楼，烟花三月下扬州。

孤帆远影碧空尽，惟见长江天际流。

李白乘舟将欲行忽闻岸上踏歌声桃花潭水深千尺不及汪伦送我情

褚墨堂製

朝辞白帝彩云閒千里江陵

一日還兩岸猿聲啼不住

舟已過萬重山　椿墨堂製

早发白帝城／李　白

朝辞白帝彩云间，千里江陵一日还。两岸猿声啼不住，轻舟已过万重山。

云想衣裳花想容，春风拂槛露华浓。若非群玉山头见，会向瑶台月下逢。

雲想衣裳花想容春風拂檻露華濃若非羣玉山頭見會向瑤臺月下逢

揩墨堂製

露濕晴花春殿香月明歌喚

瘧昭陽似將海水添宮漏共滴

長門一夜長

楮墨堂製

岐王宅裏尋常見崔九堂前
幾度聞正是江南好風景落
花時爲又逢君

揩墨堂製

江南逢李龟年/杜 甫

岐王宅里寻常见，崔九堂前几度闻。正是江南好风景，落花时节又逢君。

錦城絲管日紛紛
入雲此曲祇應天上有人間能
浮幾回聞

拓墨堂製

赠花卿／杜　甫

锦城丝管日纷纷，半入江风半入云。此曲只应天上有，人间能得几回闻？

烟笼寒水月笼沙夜泊秦淮近酒家商女不知亡国恨隔江犹唱后庭花

楮墨堂製

泊秦淮／杜　牧

烟笼寒水月笼沙，夜泊秦淮近酒家。商女不知亡国恨，隔江犹唱后庭花。

千里鶯啼綠暎紅水村山郭

酒旗風南朝四百八十寺多少

樓臺煙雨中

褚墨堂製

江南春／杜 牧

千里莺啼绿映红，水村山郭酒旗风。南朝四百八十寺，多少楼台烟雨中。

清时有味是无能，闲爱孤云静爱僧。欲把一麾江海去，乐游原上望昭陵。

清時有味是無能閑愛孤雲
静愛僧欲把一麾江海去樂遊
原上望昭陵

褚墨堂製

繁華事散逐香塵流水無情
草自春日暮東風怨啼鳥落花
猶似隊樓人 褚墨堂製

繁华事散逐香尘，流水无情草自春。
日暮东风怨啼鸟，落花犹似坠楼人。

远上寒山石径斜，白云生处有人家。停车坐爱枫林晚，霜叶红于二月花。

远上寒山石径斜白云生处
有人家停车坐爱枫林晚霜
叶红于二月花

楮墨堂製

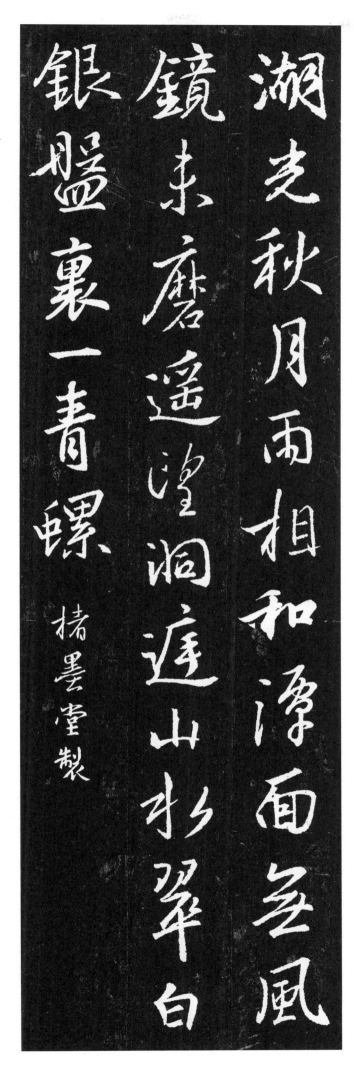

望洞庭／刘禹锡

湖光秋月两相和，潭面无风镜未磨。遥望洞庭山水翠，白银盘里一青螺。

朱雀桥边野草花，乌衣巷口夕阳斜。旧时王谢堂前燕，飞入寻常百姓家。

朱雀桥边野草花乌衣巷

夕阳斜旧时王谢堂前燕飞

入寻常百姓家

楮墨堂製

自古逢秋悲寂寥，我言秋日胜春朝。晴空一鹤排云上，便引诗情到碧霄。

自古逢秋悲寂寥我言秋日膆春朝晴空一鹤排云上便引诗情到碧霄

揩墨堂製

渭城朝雨浥轻尘，客舍青青柳色新。劝君更尽一杯酒，西出阳关无故人。

渭城朝雨浥轻尘客舍青
柳色新劝君更尽一杯酒
出阳关无故人

楮墨堂製

可怜盘石临泉水，复有垂杨拂酒杯。若道春风不解意，何因吹送落花来？

戏题盘石／王　维

可怜盘石临泉水，复有垂杨拂酒杯。若道春风不解意，何因吹送落花来？

揩墨堂製

桃花溪／张　旭

隐隐飞桥隔野烟，石矶西畔问渔船。桃花尽日随流水，洞在清溪何处边？

隱隱飛橋隔野煙石磯西畔洞漁船桃花盡日隨流水洞在清溪何處邊

揩墨堂製

山光物態弄春暉莫為輕

陰便擬歸縱使晴明無雨色

入雲深處亦沾衣

山中留客／张　旭

山光物态弄春晖，莫为轻阴便拟归。

纵使晴明无雨色，入云深处亦沾衣。

楮墨堂製

寒雨连江夜入吴平明送客
楚山孤洛阳亲友如相问一片
冰心在玉壶

楮墨堂製

出塞／王昌龄

秦时明月汉时关，万里长征人未还。但使龙城飞将在，不教胡马度阴山。

秦時明月漢時關萬里長征人未還但使龍城飛將在不教胡馬度陰山

揩墨堂製

黄河远上白云间一片孤城萬

仞山羌笛何須怨楊柳春風

不度玉門關

揩墨堂製

黄河远上白云间，一片孤城万仞山。羌笛何须怨杨柳，春风不度玉门关。

月落烏啼霜滿天江楓漁火
對愁眠姑蘇城外寒山寺
半鐘聲到客船 楮墨堂製

洛陽城裏見秋風欲作家書
意萬重復恐匆匆說不盡行
人臨發又開封

揩墨堂製

秋思／张　籍

洛阳城里见秋风，欲作家书意万重。复恐匆匆说不尽，行人临发又开封。

52

新年都未有芳華二月初驚
覷草芽白雪却嫌春色晚故
穿庭樹作飛花

楮墨堂製

春雪／韩 愈

新年都未有芳华，二月初惊见草芽。

白雪却嫌春色晚，故穿庭树作飞花。

春城无处不飞花，寒食东风御柳斜。日暮汉宫传蜡烛，轻烟散入五侯家。

春城无处不飞花寒食东风
御柳斜日暮汉宫传蜡烛
烟散入五侯家

楮墨堂製

金陵图/韦 庄

谁谓伤心画不成，画人心逐世人情。君看六幅南朝事，老木寒云满故城。

谁谓伤心畫不成畫人心逐世人情君看六幅南朝事老木寒雲滿故城

楮墨堂製

独怜幽草涧边生，上有黄鹂深树鸣。春潮带雨晚来急，野渡无人舟自横。

独怜幽草涧边生，上有黄鹂深树鸣。春潮带雨晚来急，野渡无人舟自横。

揩墨堂製

诗家清景在新春绿柳摅澂黄

半东匀若待上林花似锦出

门俱是看花人

揩墨堂製

城东早春/杨巨源

诗家清景在新春，绿柳才黄半未匀。

若待上林花似锦，出门俱是看花人。

碧玉妆成一树高，万条垂下绿丝绦。不知细叶谁裁出，二月春风似剪刀。

碧玉妆成一树高萬條垂
綠絲條不知佃葉誰裁出
月春風似剪刀

褚墨堂製

人間四月芳菲盡山寺桃花
始盛開長恨春歸無負覓
不知搏入此中來

椿墨堂製

钱塘湖春行／白居易

孤山寺北贾亭西，水面初平云脚低。几处早莺争暖树，谁家新燕啄春泥。乱花渐欲迷人眼，浅草才能没马蹄。最爱湖东行不足，绿杨阴里白沙堤。

孤山寺北贾亭西水面初平云脚
低几处早莺争暖树谁家新燕
啄春泥乱花渐欲迷人眼浅草
能没马蹄最爱湖东行不足绿
杨阴里白沙堤

褚墨堂製